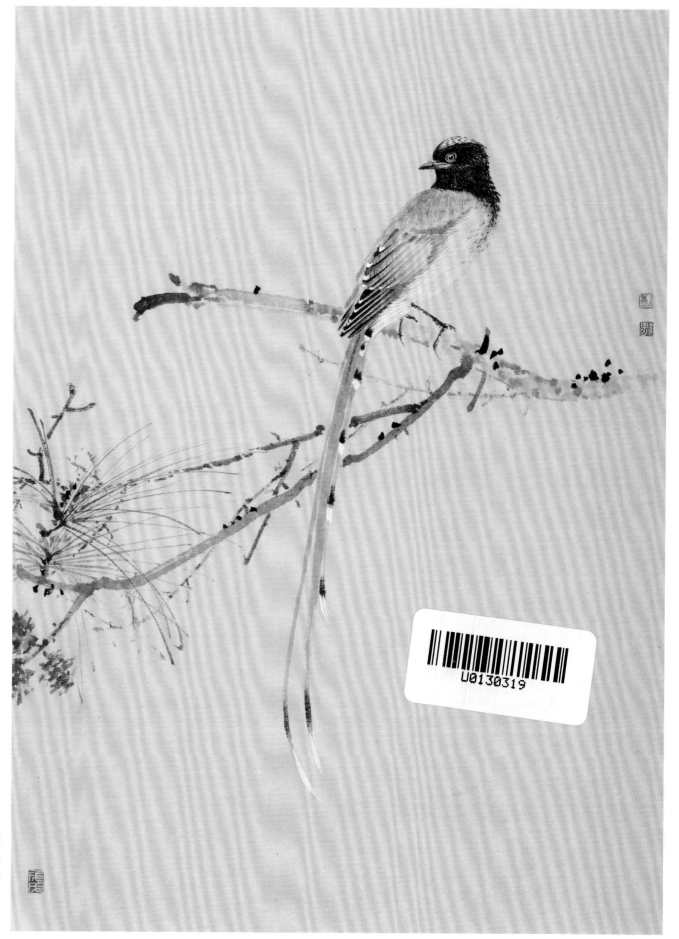

静听松风寒　2018年

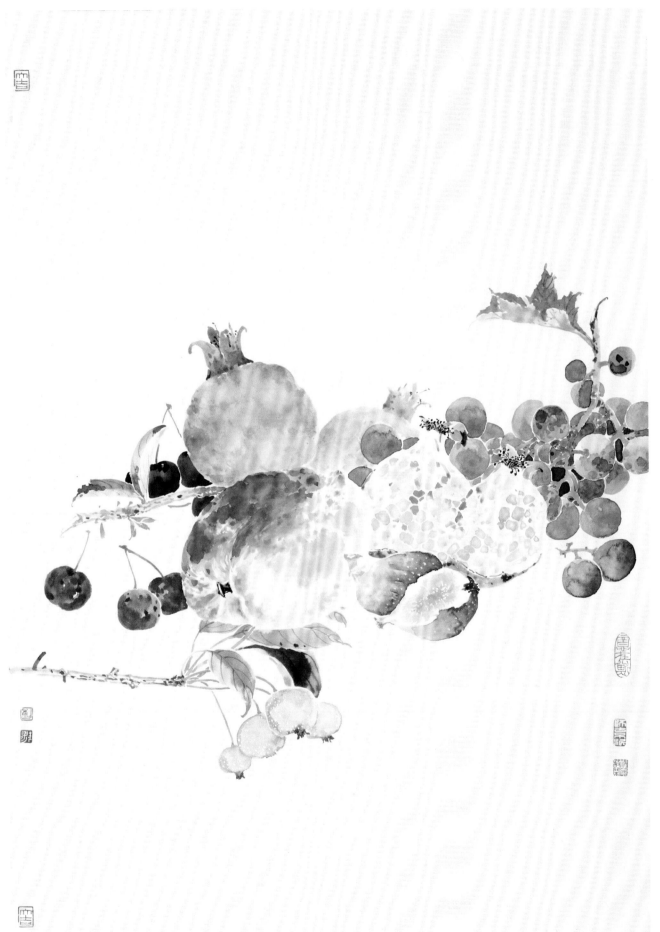

满眼秋成　2018年

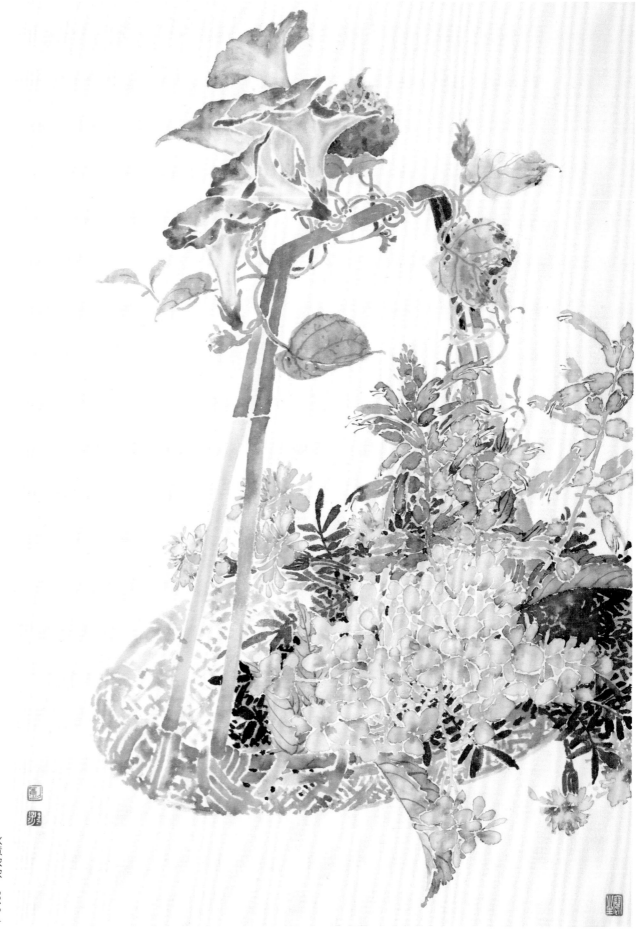

秋意浓浓
2019年

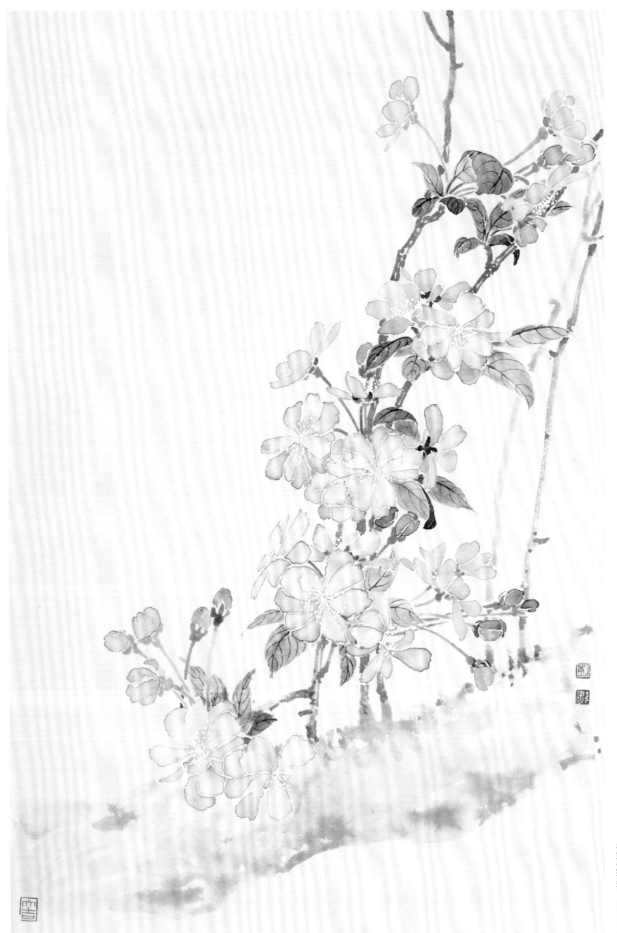

浅浅红装　2018年

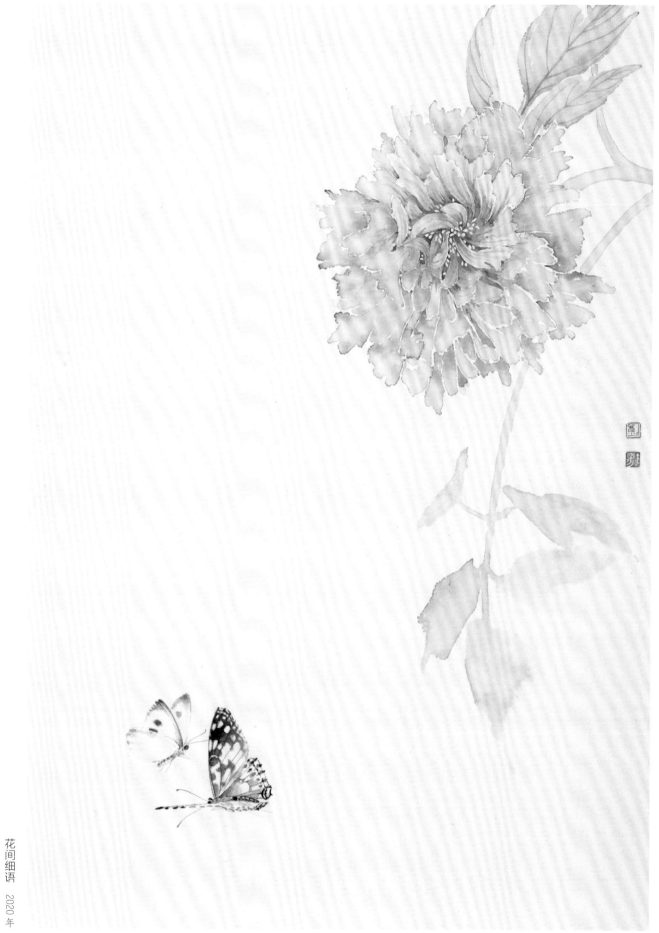

花间细语　2020 年

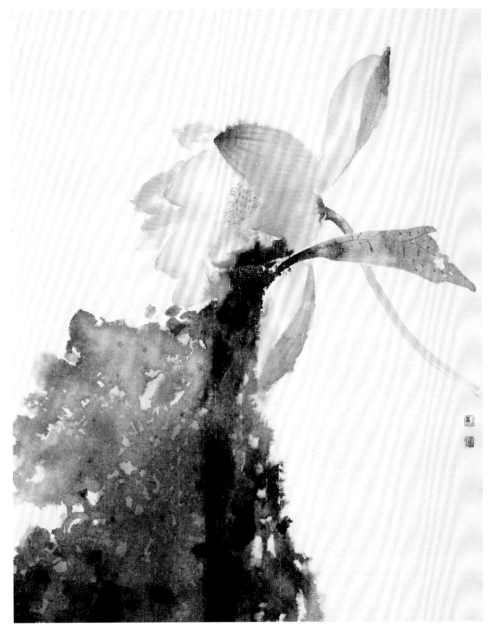

秋塘听雨　2018 年

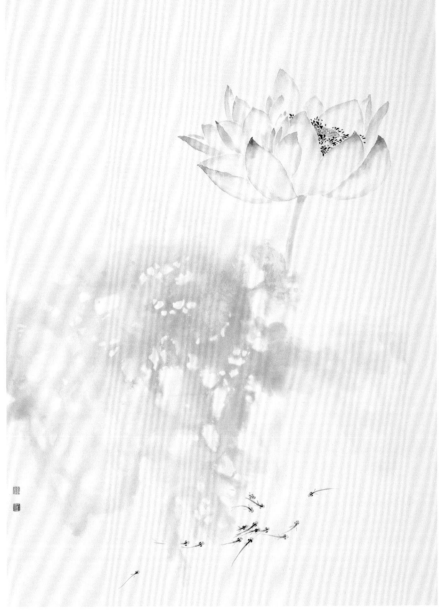

小池晨雾　2018 年

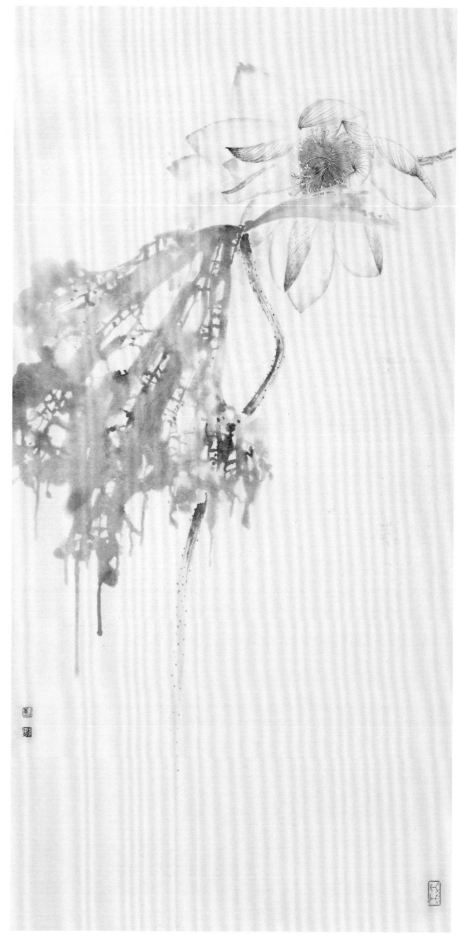

池风雨后寒　2018年

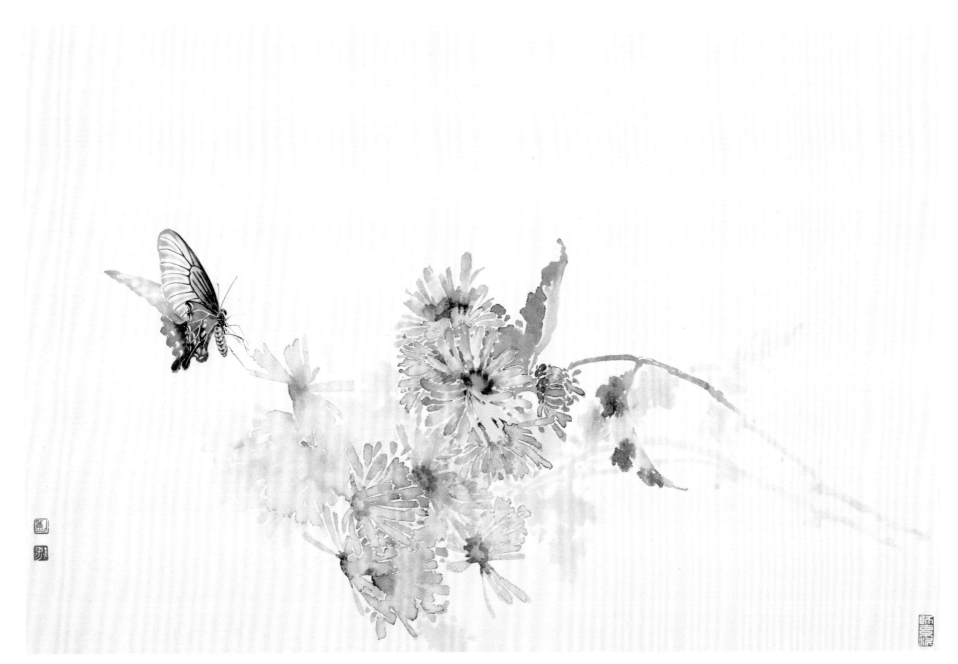

菊从陶令添新韵　2019 年

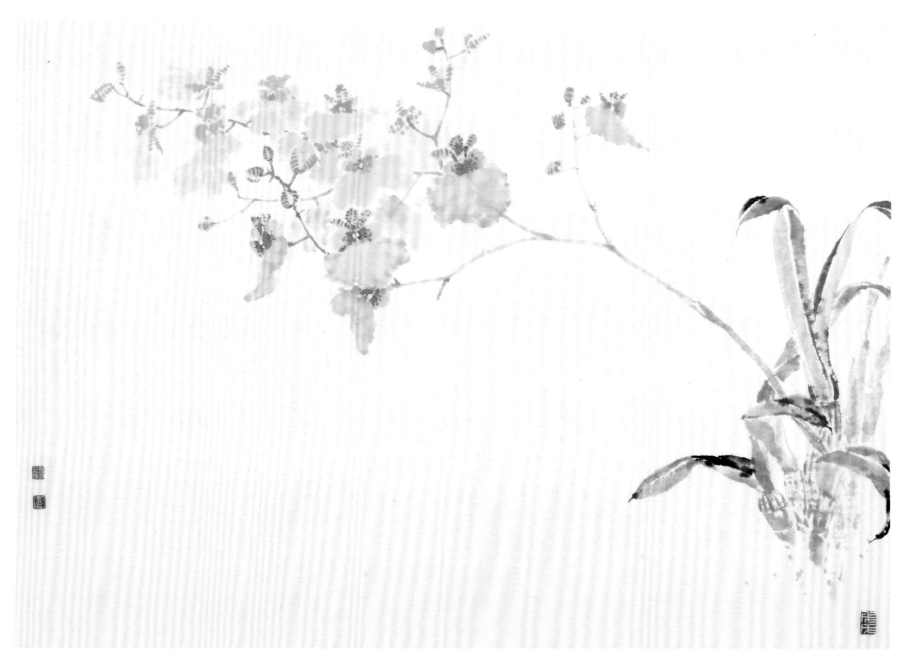

晨曦微露　2018 年

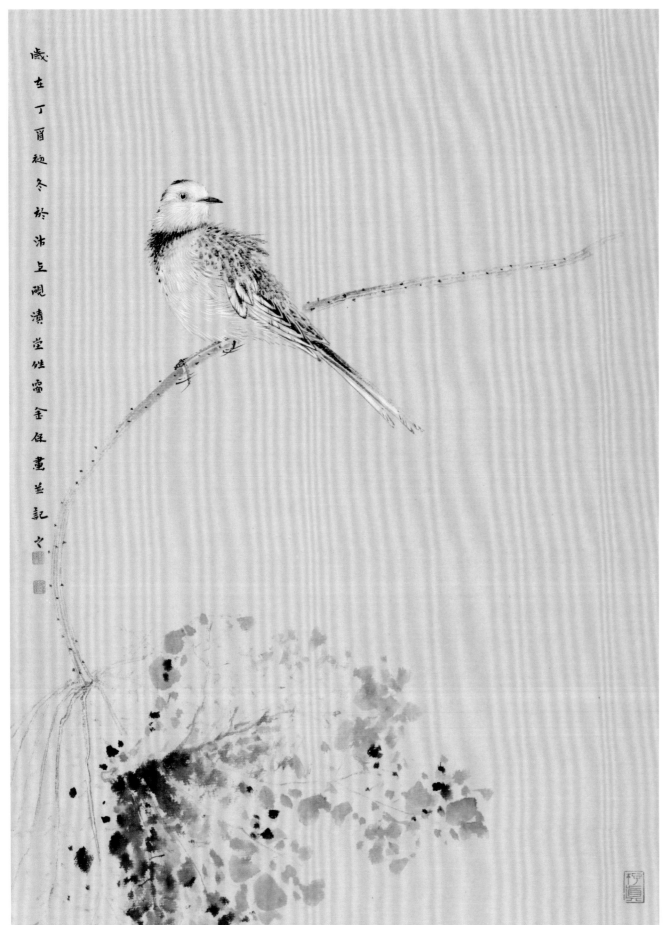

歲在丁酉孟冬於沛上觀潑堂姓寶金任畫並記之

池塘秋晚 2017年

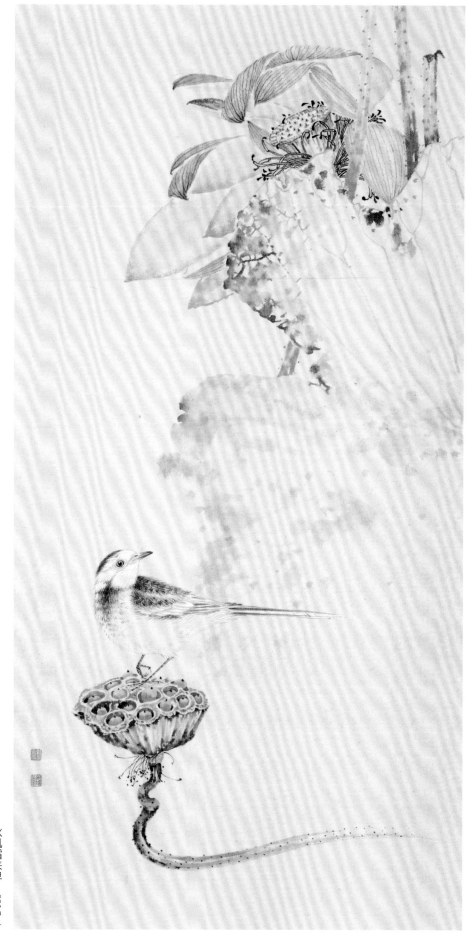

秋风霜来早 2017 年

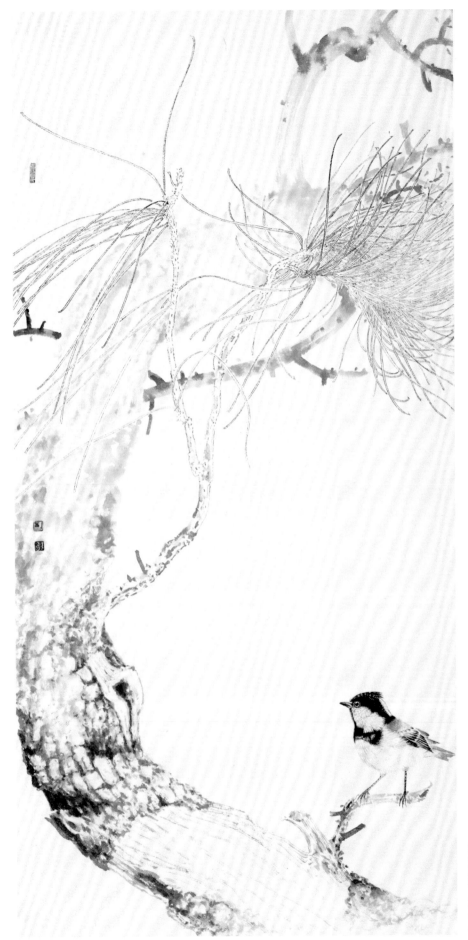

松林隐翠　2018 年

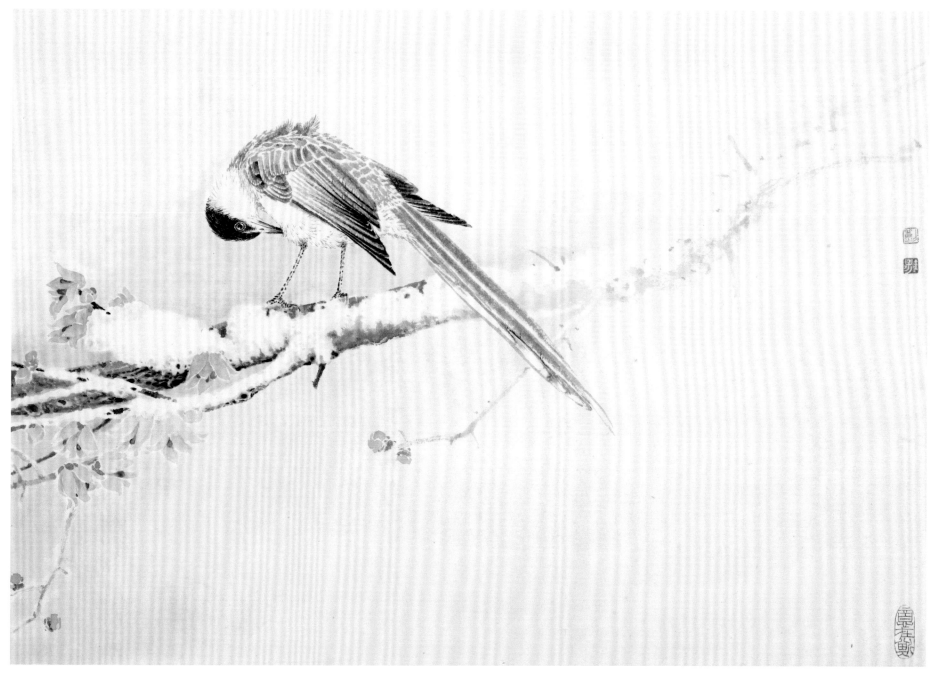

雪后暗香多　2020 年

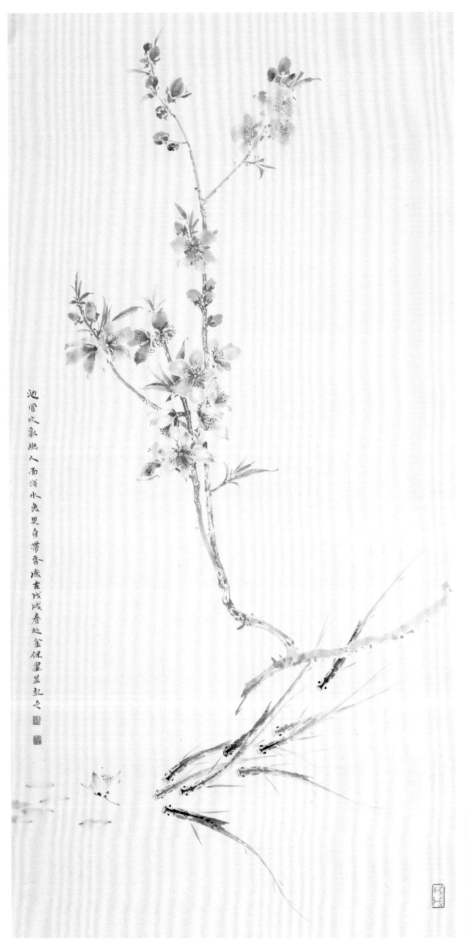

池曾吹氣無人而淺水魚兒自帶香歲在戊戌春趙金保畫並記之

浅水鱼儿自带香 2018年

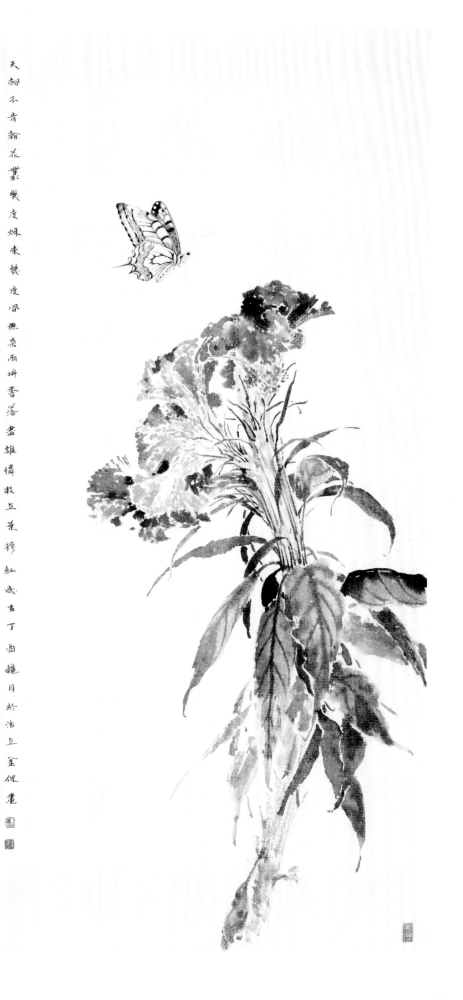

天姨不肯籍花叢幾度嬈來幾度歸無奈雨摧香落盡誰憐枝點葉摻紅歲在丁酉穜月於沽上孟促畫

谁伶枝上叶掺红　2017 年

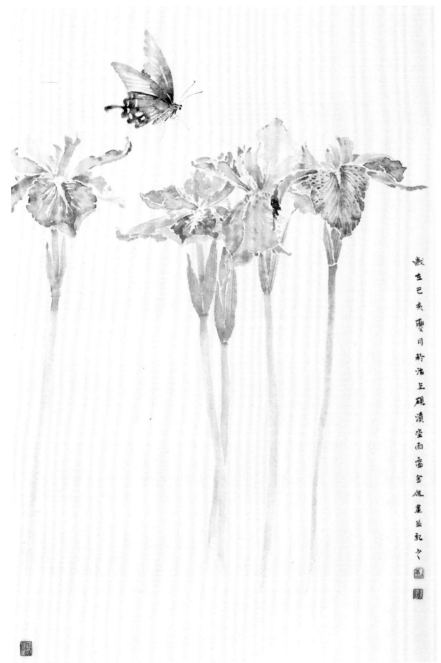

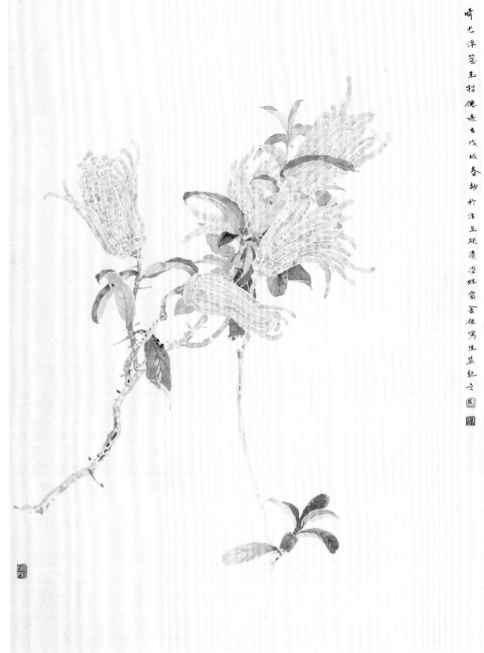

春风暮雨　2019 年

晴光浮笺玉指仙　2018 年

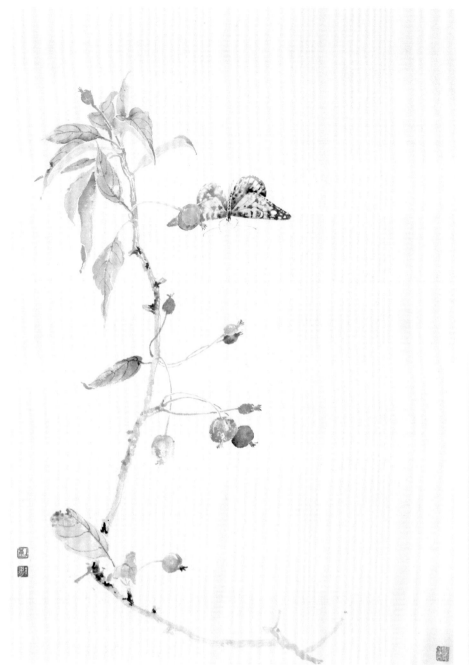

初秋时节 2019 年

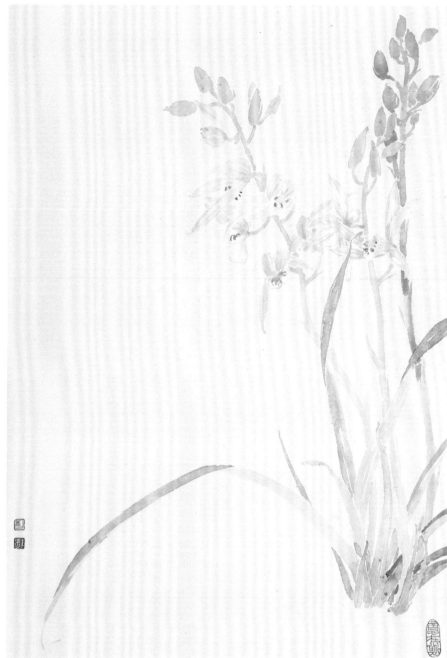

羞与凡葩 2019 年

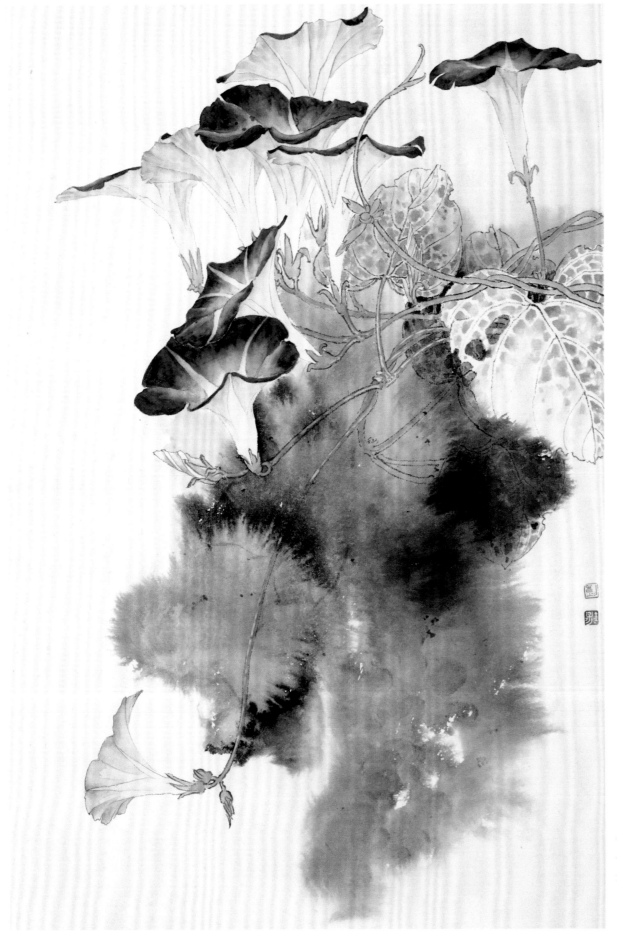

雨后晴光 2019 年

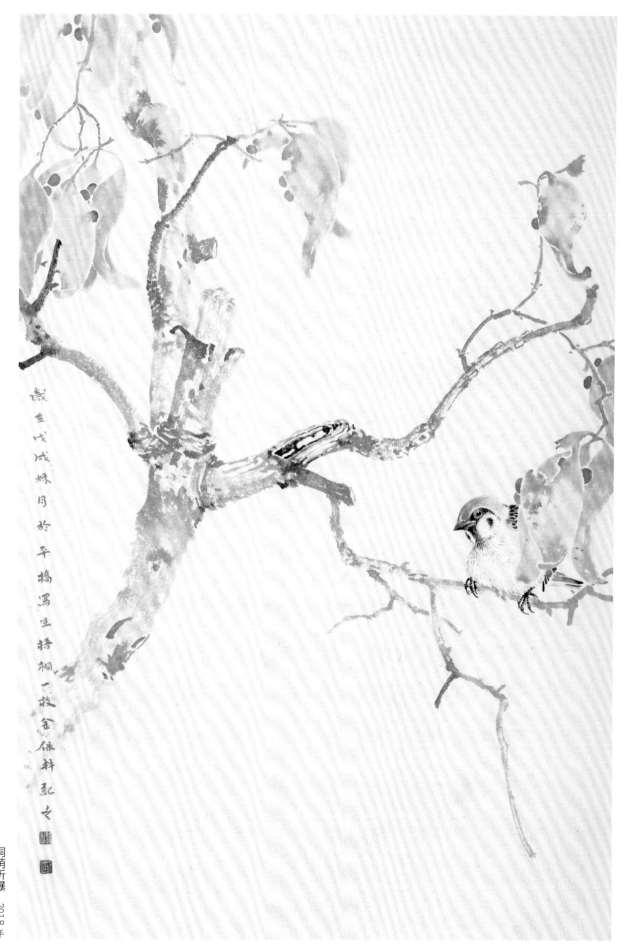

歳在戊戌梅月於平樍馮生擂桐一枝金保軒記之

桐荫听瀑　2018 年

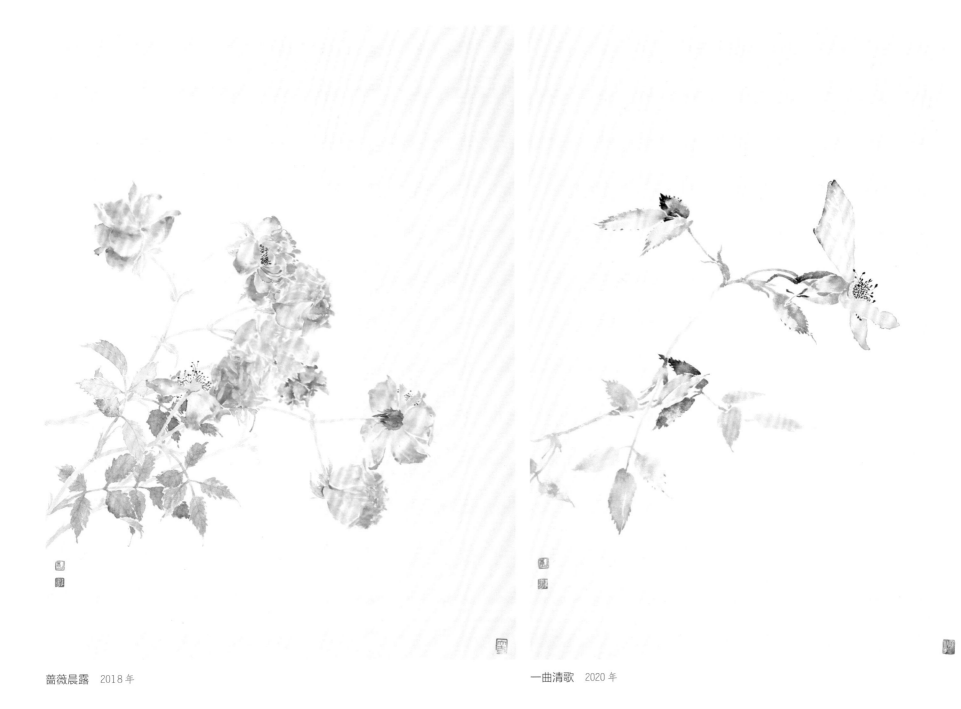

薔薇晨露　2018 年　　　　　　　　　　　　　　　　　　　　一曲清歌　2020 年

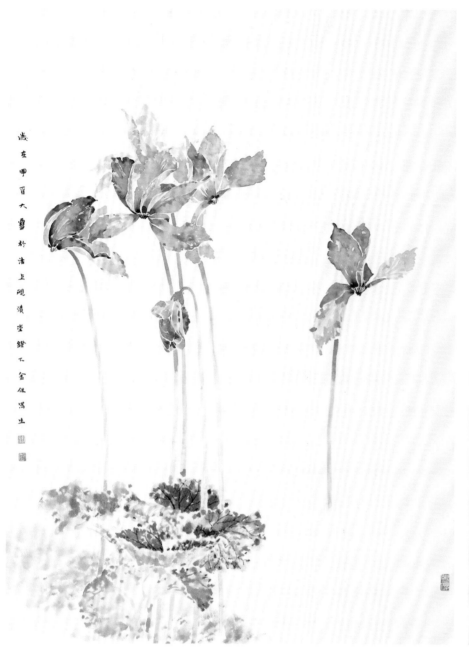

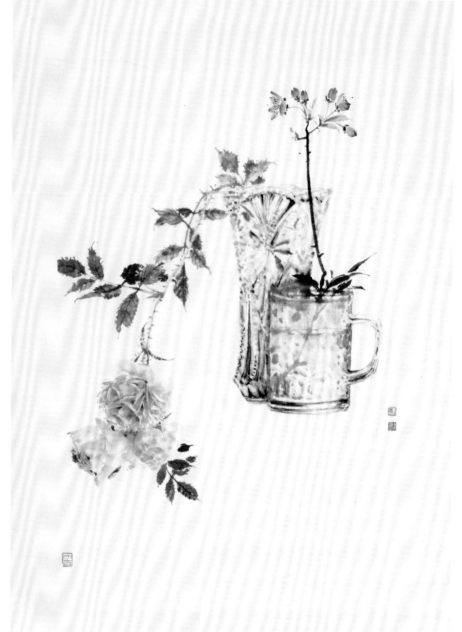

翩翩起舞　2018 年　　　　　　　　　　　　　　春欲暮，思无穷　2018 年

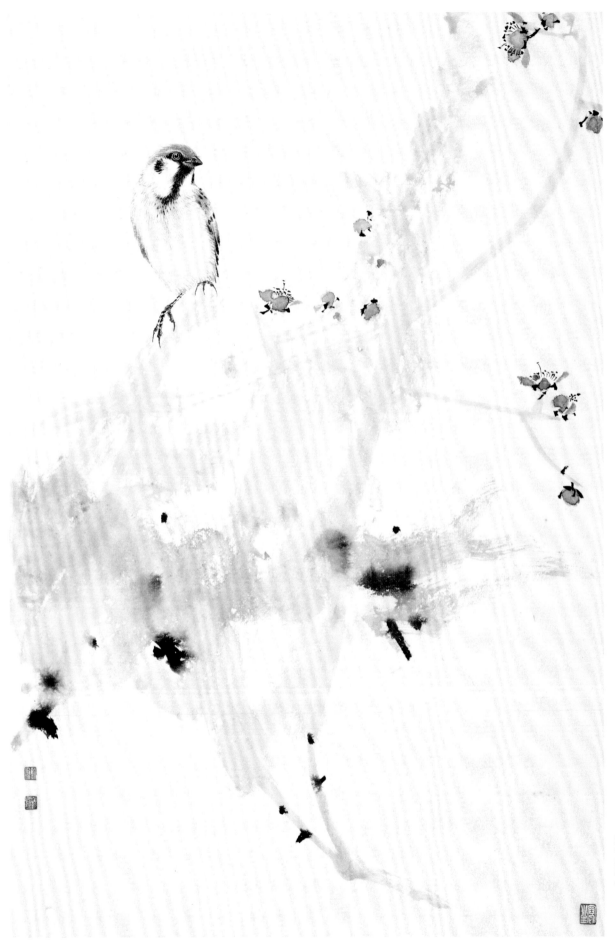

恐惊寒客梦　2019 年

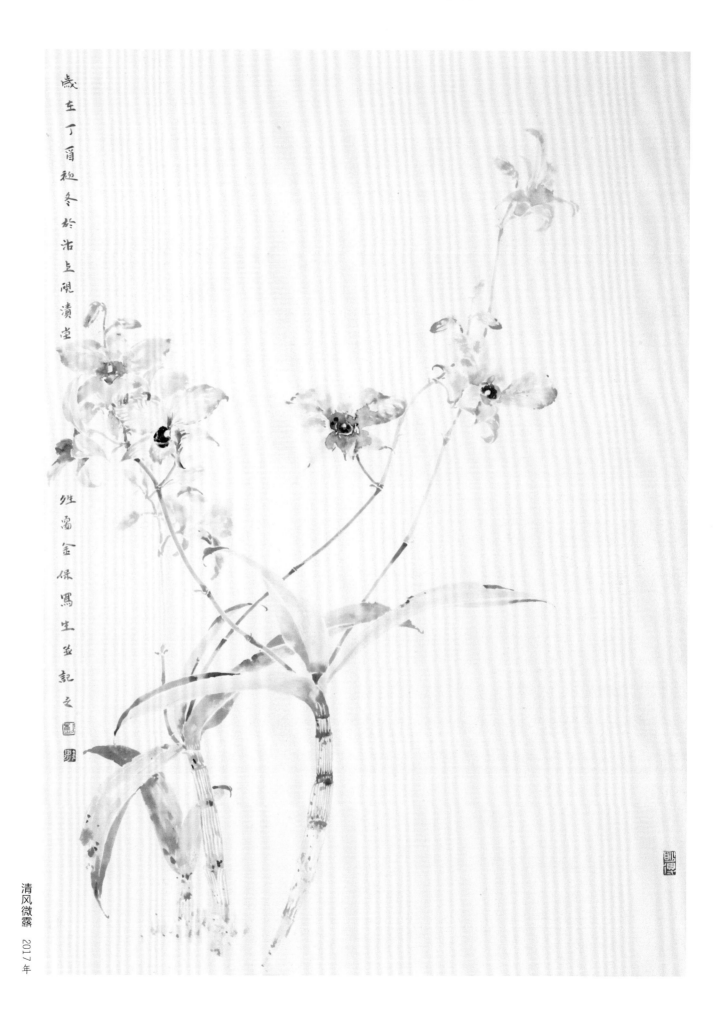

清风微露　2017年

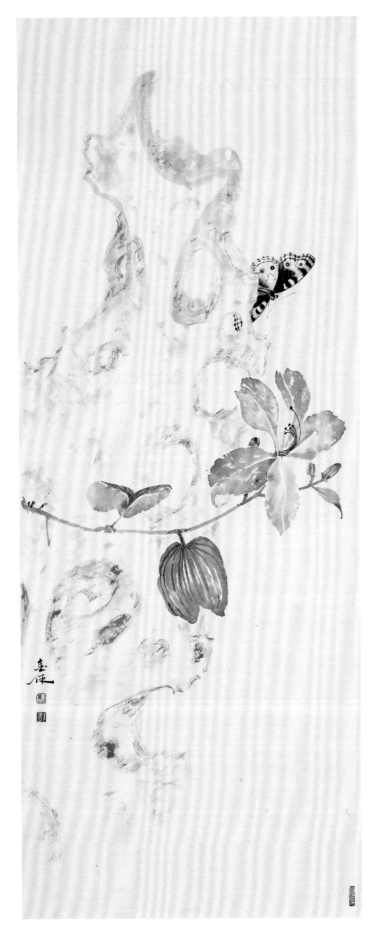

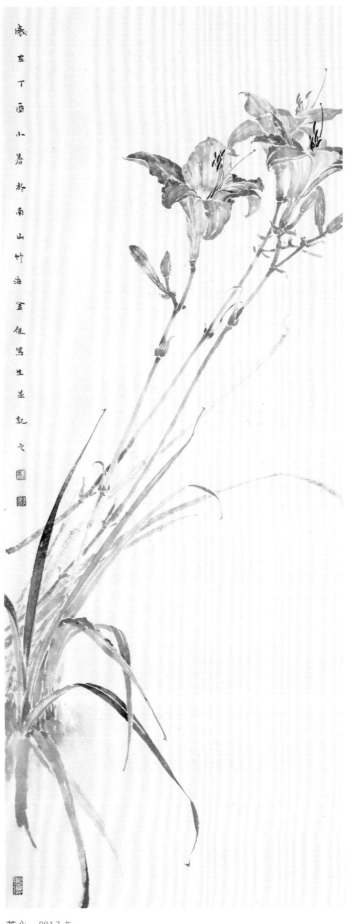

帘外雨潺潺　2017 年　　　　　　　　　　　芳心　2017 年